LA PHOTOGRAPHIE

AU SALON DE 1859

PARIS — IMPRIMERIE DE CH. LAHURE ET Cie
Rues de Fleurus, 9, et de l'Ouest, 21

LA PHOTOGRAPHIE

AU SALON DE 1859

PAR

LOUIS FIGUIER

PARIS
LIBRAIRIE DE L. HACHETTE ET Cie
RUE PIERRE-SARRAZIN, Nº 14
—
1860
Droit de traduction réservé

En 1859, la photographie a été admise, pour la première fois, à se rapprocher de l'exposition des beaux-arts, sinon à s'y réunir, et cette date marquera toujours dans l'histoire d'une invention merveilleuse, trop défavorablement jugée jusqu'ici, et qui lutte depuis longtemps pour faire apprécier son importance et sa valeur artistiques. Dès lors,

pour la première fois, les journaux quotidiens ont pu faire paraître une revue du *Salon photographique*, comme ils donnent une revue du *Salon de peinture et de sculpture*. Les pages que l'on va lire auront cet intérêt spécial de représenter la première revue de ce genre à laquelle la photographie ait donné lieu depuis son origine.

Les amateurs et les critiques recherchent beaucoup aujourd'hui les *Salons* de Diderot. Sans avoir la sotte idée d'établir ici la moindre comparaison, il nous est permis de dire qu'au point de vue historique, les quelques chapitres qui vont suivre pourront former une sorte de pendant, en raccourci, à l'œuvre du grand critique du dernier siècle.

Nous pouvons ajouter, avec moins de crainte d'être contredit, que l'on trouvera

dans ces chapitres un tableau précis de l'état actuel de la photographie, de ses applications si nombreuses, et des moyens dont elle dispose aujourd'hui.

Paris, 15 octobre 1859.

LA PHOTOGRAPHIE

AU SALON DE 1859.

I.

Si nous n'avons pas eu dans notre siècle la *querelle des anciens et des modernes*, nous avons eu la *querelle des graveurs et des photographistes*. La photographie apparaissait à peine à l'horizon de la science, que la gravure et la lithographie, et non sans raison, hélas! concevaient les plus vives alarmes de l'apparition inopinée de cette rivale, ardente comme tout ce qui est jeune et fort. Il y a vingt ans que la photographie a pris naissance, il y a vingt ans aussi que lithographes et graveurs s'efforcent de la

combattre. Efforts impuissants ! Rien n'a pu parvenir à faire discréditer dans l'opinion publique les merveilles de cet art nouveau. A l'époque de l'exposition universelle de 1855, la photographie, malgré ses vives réclamations, ne put pénétrer dans le sanctuaire du palais de l'avenue Montaigne ; elle fut condamnée à chercher son asile dans l'immense bazar des produits de toutes sortes qui remplissaient le Palais de l'industrie. En 1859, pressée plus vivement, la commission des musées a adopté un moyen terme : elle a accordé, dans le Palais de l'industrie, une place à l'exposition de photographie, tout à côté de l'exposition de peinture et de gravure, mais avec une entrée distincte, et, pour ainsi dire, sous une autre clef. On ne peut qu'applaudir à cette solution du différend, car elle établit avec vérité la situation mutuelle des deux parties en litige, et fait entrevoir pour un jour prochain l'accès complet et définitif de la photographie dans le sanctuaire des beaux-arts.

Si l'interdiction qui avait été portée jusqu'ici a été en partie levée, on peut croire

qu'il existe des motifs suffisants pour légitimer l'accueil fraternel que les beaux-arts ont fait non à une rivale, mais à une compagne et à un auxiliaire utile. Depuis quelques années, en effet, la photographie a pris le caractère artistique qu'elle travaillait à atteindre. Il suffit, pour se convaincre de cette vérité, d'étudier la magnifique collection des épreuves françaises et étrangères que la *Société de Photographie* avait disposées avec tant de goût dans le Palais de l'industrie, grâce au zèle intelligent et éclairé de son secrétaire-agent, M. Martin-Laulerie. Nous nous efforcerons, dans la revue sommaire que nous allons entreprendre, de faire ressortir le mérite de cette exposition au point de vue artistique, tant pour établir aux yeux du public le fait, encore trop discuté, de l'existence de la photographie comme branche nouvelle des beaux-arts, que pour concourir, dans la limite de notre sphère, à diriger les opérateurs dans une voie qui peut seule assurer le succès et l'avenir de cette belle création de la science. A l'heure où la photographie est encore, on

peut le dire, aux temps voisins de sa naissance, il faut qu'elle s'arrache aux sentiers battus du mercantilisme et du métier; il faut qu'elle s'élève dans une région plus haute, et que, sans prétendre à éclipser la gravure, elle arrive à constituer une forme parallèle de cette manifestation de l'art.

Il ne nous sera pas difficile de prouver par la revue sommaire de l'exposition photographique, que la reproduction de la nature par l'instrument de Daguerre n'est qu'une forme de plus mise entre nos mains, que ce n'est qu'un moyen nouveau dont nous pouvons disposer, un procédé, jusqu'ici sans analogue, pour traduire matériellement l'impression que fait sur nous l'aspect de la nature. Jusqu'ici, l'artiste a eu à sa disposition le pinceau, le crayon, le burin, la surface lithographique; il a de plus, maintenant, l'objectif de la chambre obscure. L'objectif est un instrument comme le crayon ou le pinceau ; la photographie est un procédé comme le dessin et la gravure, car ce qui fait l'artiste, c'est le sentiment et non le procédé. Tout homme

heureusement et convenablement doué peut donc obtenir les mêmes effets avec l'un quelconque de ces moyens de reproduction.

Aux personnes que cette assimilation pourrait surprendre, nous ferons remarquer qu'un photographiste habile a toujours sa manière propre tout aussi bien qu'un dessinateur ou un peintre, de telle sorte qu'avec un peu d'habitude on reconnaît toujours au premier coup d'œil l'œuvre de tel ou tel opérateur, et bien plus, que le caractère propre à l'esprit artistique de chaque nation se décèle avec une singulière et frappante évidence dans les œuvres sorties des différents pays. Vous devineriez d'une lieue un paysage photographique dû à un artiste anglais, à sa couleur froide, guindée et monotone, à la presque-identité qu'elle présente avec une vignette anglaise. Jamais un photographiste français ne pourra être confondu, sous ce rapport, avec un de ses confrères d'outre-Manche.

Nous ajouterons que l'individualité de chaque photographiste demeure toujours reconnaissable dans son œuvre. Faites reproduire

par différents opérateurs un même site naturel, demandez à différents artistes le portrait d'une même personne, et aucune de ces œuvres, reproduisant pourtant un modèle identique, ne ressemblera à l'autre; dans chacune d'elles, tout ce que vous reconnaîtrez, c'est la manière, ou plutôt le sentiment de celui qui l'a exécutée.

Si donc l'objectif n'est qu'un instrument de plus dont nous disposons pour traduire l'aspect de la nature, si le photographiste conserve dans ses œuvres son individualité, sa manière propre, le sentiment qui le distingue et l'anime, on est bien forcé de reconnaître que la photographie fait véritablement partie du domaine des beaux-arts. Au lieu de n'y voir qu'un simple mécanisme à la portée du premier venu, il faut donc s'efforcer de la pousser plus avant encore dans la direction artistique; il faut applaudir aux efforts de ceux qui travaillent dans cet esprit élevé, et souhaiter que leur exemple trouve beaucoup d'imitateurs. Le jury de l'exposition, dans le choix ou le refus qu'il a fait des épreuves sou-

mises à son examen, nous semble avoir été dirigé par cette pensée, et nous l'en félicitons. Il a chassé les marchands du temple; ainsi nous pouvons y entrer avec la certitude de n'y trouver que des œuvres d'artistes.

Pour mettre quelque méthode dans cette revue de l'exposition photographique, nous grouperons les œuvres qu'elle renferme selon les genres qu'elles représentent. Nous parlerons successivement des *paysages*, des *portraits*, des *monuments*, des *reproductions d'objets d'art*, et des *reproductions d'objets d'histoire naturelle*. Nous appellerons l'attention, en terminant, sur les résultats de divers procédés nouveaux, dont les spécimens figurent à cette exposition.

Nous avons encore présent à l'esprit le sentiment de surprise et d'admiration que nous éprouvâmes à l'exposition universelle de 1855 en présence des paysages photographiques dus aux artistes anglais, à M. Roger Fenton, a M. Maxwell Lyte, à M. White, etc. Nos ar-

tistes n'avaient pas encore abordé ce genre nouveau, ou ne s'y étaient essayés que d'une main bien timide. Ils ont bien regagné le terrain depuis cette époque. Non-seulement ils ont laissé bien loin après eux les photographistes anglais dans la reproduction du paysage, mais ce genre est un des plus avancés de tous ceux que l'on voyait à l'exposition de 1859.

Rien n'est plus remarquable, par exemple, que les vues de Pierrefonds, les vues prises dans les bosquets de Versailles et à Trianon, par M. Davanne. Il y a là un certain vase de marbre au centre d'un bosquet, qui est peut-être ce que l'on a fait de plus ravissant en photographie. M. Davanne est plus qu'un simple amateur de photographie, c'est un opérateur savant qui a publié avec M. Barreswill un excellent *Traité de chimie appliquée à la photographie*, et qui a su éclairer par des recherches ingénieuses de chimie, différentes particularités des opérations photographiques.

Sur la même ligne que M. Davanne, c'est-à-dire tenant la tête des paysagistes français, on

doit citer M. Camille Silvy. Il est impossible de composer avec plus d'art et de goût que ne le fait M. Silvy. La *Vallée de l'Huisne*, le *Gué de la croix du Perche*, la *Porte de l'église de Frangé*, sont de véritables tableaux dans lesquels on ne sait ce que l'on doit le plus admirer du sentiment profond de la composition ou de la perfection des détails. M. Silvy a pour l'exécution de ses tableaux un système excellent que nous voudrions voir généralement imiter; il ne plaque pas sur tous les paysages indifféremment un même ciel formé par un cliché uniforme; toutes les fois que cela est possible, il prend la peine de relever successivement et à part la vue du paysage et celle du ciel qui le couronne. C'est là un des secrets de M. Silvy; mais nous ne saurions dire où il prend tous les autres, ni comment il arrive à cette science de composition qui fait de ses œuvres de véritables tableaux.

L'exposition ne contient pas beaucoup de paysages de M. Le Gray; mais deux vues et deux études d'arbres de cet artiste doivent compter au nombre **des plus belles pages du**

salon photographique. M. Le Gray s'adonne particulièrement au portrait, et nous aurons à signaler de lui des œuvres remarquables, car il a le mérite de réussir dans tous les genres.

M. Paul Périer, dans son *Village d'Évian*, son *Lac de Genève*, ses *Falaises d'Étretat* et son *Château de Chillon*, se montre un véritable artiste. Il est curieux de comparer le château de Chillon, dû à M. Périer, avec la même vue prise par un autre artiste distingué de Genève, M. Wuagnat. Que l'on mette en regard ces deux vues du même site reproduites par deux artistes, et en constatant toute la différence qui existe entre elles, tant pour la composition que pour l'effet, en voyant de quelle manière opposée le même sujet est rendu par les deux opérateurs, on ne pourra s'empêcher de considérer la photographie comme un art véritable puisqu'une scène identique peut être traduite par l'objectif avec des sentiments si disparates.

Des vues prises dans la forêt de Fontainebleau et au bois de Boulogne par M. Paul Gail-

lard, révèlent aussi, chez cet amateur distingué, un grand sentiment artistique.

Citons encore M. le comte et M. le vicomte Aguado, ces ardents propagateurs de la photographie en France, l'un pour ses belles *études d'arbres*, dans lesquelles il n'a jamais connu de rival, l'autre pour ses charmantes vues prises à Montfermeil et qui sont de vraies pages de peinture.

M. Paul Delondre a quelques belles études de paysages sur papier ciré.

M. Jeanrenaud expose aussi une série d'épreuves remarquables par de belles qualités de lumière : telles sont ses vues du bois de Boulogne, de Pierrefonds, et une charmante vue de Paris, prise à la place de la Concorde.

Nous aimons moins les paysages de M. Braun, de Dornach (Haut-Rhin). Ils sont d'une magnifique exécution, mais manquent de qualités artistiques. On peut en dire autant des paysages de M. Margantin.

M. Mailand a exposé une série de vues obtenues par un procédé intéressant, le papier ciré, qu'il sait merveilleusement manier.

M. Bisson a quelques bons paysages, mais surtout les *Aiguilles de Charmoz* et la *Mer de glace*. Ce n'est pas d'ailleurs, il nous semble, un mince mérite que d'aller relever des images photographiques en de pareilles régions.

On examinera avec un vif intérêt une série de vues prises aux Pyrénées par le procédé du papier ciré et sec, dues à M. Civiale fils. Ce *Voyage aux Pyrénées* a de belles qualités d'exécution, mais il pèche par le côté artistique. Point de vigueur ni de caractère dans cette série d'épreuves où ne figure jamais le ciel. Nous pensons d'ailleurs que ces défauts tiennent moins au talent de l'opérateur qu'à la nature du pays représenté. Il est assez remarquable que les Pyrénées n'aient jamais inspiré aux peintres aucun effet saisissant. Toutes les vues prises dans ces montagnes ont toujours paru fades, uniformes et manquant de cachet. Dans les Pyrénées, comme d'ailleurs dans tout le midi de la France, l'extrême pureté du ciel et l'absence de vapeurs au sein de cette chaude atmosphère, amènent aussi l'absence de ces différents plans diversement colorés que

les légers brouillards suspendus dans l'air produisent dans les campagnes du Nord. Aussi la peinture a-t-elle constamment échoué dans ses études pyrénéennes. Ces difficultés naturelles s'exagèrent encore dans la reproduction photographique, et ainsi s'explique la pauvreté des effets obtenus par les photographistes qui, comme M. Civiale, ont promené l'objectif dans ces montagnes rebelles.

Des paysagistes français passons aux étrangers. Nous y trouverons, en première ligne, ces artistes anglais dont les œuvres avaient produit tant d'impression à l'exposition universelle de 1855 : **M. Roger Fenton**, **M. Morgan**, **M. Maxwel Lyte**, toutefois sans grands progrès.

Rien ne démontre mieux le caractère positivement artistique de la photographie actuelle, que la vue des paysages exposés par les artistes anglais. Tous ces tableaux se ressemblent; tout cela est fade et ennuyeux comme l'art anglais. Qu'est-ce que *l'Abbaye de Tintern*, *l'Abbaye de Glastonbury* et la *Vue de Chatsworth*,

de M. Roger Fenton? rien autre chose que des vignettes anglaises. Cela est net, achevé, joli, mais sec et uniforme comme des gravures de keapseeke. Cette sèche rectitude, cette manière en quelque sorte nationale, est une frappante démonstration de la vérité sur laquelle nous avons insisté en commençant, savoir que le procédé n'est presque rien dans l'art et que tout réside dans le sentiment de l'artiste. Voyez, par exemple, les épreuves de M. Maxwel Lyte, qui expose toute une série de vues des Pyrénées. M. Maxwell Lyte est Anglais, et bien qu'il habite depuis vingt ans la France, il est toujours resté fidèle à sa manière nationale. Les vues des Pyrénées qu'il expose ne sont que des vignettes anglaises, et il ne sortira sans doute jamais de ce genre. Tel est l'enseignement général que nous fournit l'examen des œuvres des opérateurs anglais, dont il serait inutile de donner une liste plus détaillée.

Plusieurs photographistes étrangers ont exposé des paysages qui méritent une mention particulière. Tel est M. Hermann de Dresde, dont les paysages ont des tons superbes.

M. Vuagnat, de Genève, se distingue, dans ses paysages, par de bien précieuses qualités de composition. Ses œuvres sont d'une vérité saisissante et d'un grand effet artistique, qui se manifeste surtout dans sa *Vue du château de Chillon* et dans sa *Vue de Genève*. Établi en pleine Suisse, M. Vuagnat est bien placé pour trouver sous la main des sujets d'étude, et son talent sait mettre à profit ces heureuses conditions.

Un autre artiste de la Suisse, M. Constant Delessert, de Lausanne, l'emporte peut-être encore sur son compatriote dans l'art de composer ses paysages. Tous ses effets sont réussis; le tirage de ses épreuves positives est parfait; c'est un des plus beaux de l'exposition, bien que la perfection du tirage des épreuves positives soit peut-être ce qui est le plus à remarquer dans tout l'ensemble de cette exposition.

Il est arrivé de Venise une série d'épreuves très-bien réussies, tant pour le paysage que pour les monuments. Nous citerons surtout celles de M. Naya et celles de M. Lorent.

M. Naya, qui opère par le *procédé Taupenot*,

a exécuté une série de vues de Venise qui pèchent par trop de roideur et de sécheresse. Nous leur préférons la série de vues prises par M. Lorent, à Alger, et dans le palais de l'Alhambra à Grenade. Ce qu'il faut remarquer surtout dans ces beaux dessins de M. Lorent, c'est le talent avec lequel l'artiste a triomphé de beaucoup de difficultés réunies. La plupart de ces images sont des vues d'intérieur prises dans des lieux si peu éclairés, qu'il a fallu prolonger l'exposition dans la chambre obscure jusqu'à deux et même trois heures. Les effets obtenus sont pourtant remarquables, et l'on admirera surtout un groupe de *palmiers nains* placés à l'entrée d'une voûte obscure qui présente dans son ensemble une merveilleuse puissance de dessin avec des détails d'une perfection achevée.

Nous sommes forcé de passer sous silence, dans la série des paysages photographiques, un grand nombre d'autres œuvres recommandables, de crainte de fatiguer le lecteur par des redites. Nous nous résumons en disant que la qualité artistique, à laquelle il importe

surtout de s'attacher aujourd'hui dans l'intérêt à venir de la photographie, se manifeste avec évidence dans la collection des paysages que nous venons de passer en revue. Un coup-d'œil jeté sur cette intéressante collection suffira pour convaincre le public et les artistes de la valeur réelle de la photographie comme branche nouvelle des arts. Nous allons trouver l'occasion de faire ressortir la même vérité en étudiant les *portraits* et les *reproductions de monuments*.

II

PORTRAITS ET MONUMENTS

II.

PORTRAITS ET MONUMENTS.

Si quelques doutes ont pu rester dans l'esprit de nos lecteurs sur l'importance de la photographie comme branche nouvelle des arts, ces doutes disparaîtraient par l'examen que nous allons faire des portraits qui figurent dans le salon photographique. Ici, en effet, nous allons trouver chaque opérateur conservant constamment sa manière propre et imprimant à ses œuvres un cachet spécial qui n'est que le reflet de son sentiment personnel dans l'art.

M. Adam Salomon est un sculpteur d'un

grand mérite dont on a admiré les œuvres à toutes les expositions des beaux-arts, et à qui l'on doit, entre autres créations, le magnifique médaillon de *Charlotte Corday*, aujourd'hui populaire. Depuis quelques années, M. Adam Salomon s'adonne à la pratique de la photographie. Il a reçu, à Munich, les leçons du célèbre M. Hanfstœngl, dont les portraits photographiques firent une si grande sensation à l'exposition universelle de 1855, et qui a tenu jusqu'ici la tête de cet art. M. Hanfstœngl, nous ignorons pour quel motif, n'a rien envoyé à l'exposition actuelle de photographie ; toutefois, les œuvres exposées par M. Adam Salomon représentent suffisamment pour nous l'école du photographiste de Munich : c'est la même vérité, la même harmonie de tons ; l'élève a égalé le maître, nous croyons même qu'il l'a dépassé. M. Adam Salomon a fait faire un grand pas au portrait photographique, il lui a imprimé un cachet tout nouveau d'élévation, de force et de sentiment.

Ce qu'il y a peut-être à reprocher aux portraits de M. Adam Salomon, c'est une certaine

affectation dans la pose. Ces têtes si admirablement rendues, si harmonieusement traitées, tiennent à des corps disposés d'une manière trop théâtrale. Dans les très-nombreux portraits exposés par M. Adam Salomon, on remarque une même attitude uniformément solennelle. L'explication de ce défaut est d'ailleurs bien simple, et elle vient à l'appui de la vérité que nous nous efforçons de mettre ici en lumière, savoir, que l'objectif photographique n'est qu'un instrument, qu'un procédé que chaque artiste manie selon ses instincts, ses études et son goût. En faisant des portraits photographiques, M. Adam Salomon exécute à son insu des statues ou des bustes; il demeure sculpteur tout en étant photographiste; l'objectif de la chambre obscure est entre ses mains à peu près le même instrument que l'ébauchoir et le ciseau. Si nous ne craignions de sortir de notre sphère, nous dirions que c'est par une raison du même ordre que M. Clésinger, dans son *Ève endormie*, qui a figuré au salon de peinture de 1859, n'avait pas traité ce sujet en peintre, mais en sculp-

teur; il n'avait pas fait un tableau, mais une statue. Et il n'est pas plus surprenant de voir M. Clésinger sculpter avec son pinceau que de voir M. Adam Salomon nous donner des sortes de bustes dans ses portraits photographiques. Tous les deux, ils obéissent à une irrésistible tendance, car elle a ses racines dans la nature même de l'esprit humain.

Aux portraits de M. Adam Salomon, comparez la galerie exposée par M. Nadar, et vous trouverez une différence profonde entre ces deux œuvres. Ici, plus de poses solennelles; tout est naturel, simple et, pour ainsi dire, de première venue. Le personnage reproduit vit sur le papier avec ses allures usuelles. L'artiste ne s'est pas préoccupé de chercher une image idéalisée de son modèle, il nous donne l'individu.

Entre ces deux systèmes, entre ces deux manières, il serait bien hors de propos de décider et de vouloir faire un choix, car ici, comme dans toutes les œuvres d'art, la comparaison manquerait de bases. D'ailleurs, ces deux genres sont loin de s'exclure mutuelle-

ment; peut-être même sont-ils nécessaires à la représentation d'un type complet. Pour me faire l'idée exacte et entière d'un homme de génie, d'un Humboldt ou d'un Rossini, je voudrais avoir sous les yeux ses deux images, l'une idéalisée en quelque sorte par l'objectif d'Adam Salomon, qui exalte le côté moral de l'homme, l'autre simple, familière et prise sur le fait par la main preste et fine de Nadar.

Les deux portraitistes, dont les œuvres attiraient tant l'attention au salon photographique, ne doivent pas nous faire négliger beaucoup d'autres opérateurs dignes d'entrer en lice avec eux. Citons tout d'abord M. Le Gray. Nous ne connaissons aucun portrait photographique qui vaille celui de M. de Nieuwerkerke, exécuté par M. Le Gray. Ayant la conscience de l'œuvre qu'il entreprenait, voulant prouver à M. le directeur des beaux-arts toute la valeur artistique de la photographie, M. Le Gray a exécuté le chef-d'œuvre du genre. En voyant le portrait de M. de Nieuwerkerke, on est converti à la cause de cet art nouveau. Tous les portraits de M. Le Gray ne sont pas à la

hauteur de ce morceau; mais ce qui distingue en général les œuvres de ce consciencieux et savant opérateur, c'est la correction et la grâce. Peu de photographistes savent rendre comme lui une tête de femme, et, dans ce genre difficile, la pierre d'achoppement et souvent l'écueil absolu de l'art qui nous occupe, personne ne l'a encore surpassé.

Les portraits de M. Petit sont d'un excellent style. Éminemment artistiques et tout à fait exempts de parti pris, ils plairont à tout le monde. On peut en dire autant des portraits de M. Alofe, qui, très-ingénieusement encadrés en façon de buste, sont d'un charmant effet. Quant à ceux de M. Paul Périer, ce sont de vrais tableaux, car cet amateur montre une véritable supériorité dans tous les genres auxquels il s'applique.

Les œuvres de M. Disdéri ne s'écartent pas beaucoup de la banalité, mais il faut reconnaître qu'il a réalisé avec succès une innovation bien difficile en donnant souvent à ses portraits des dimensions tout à fait anormales, sans rien leur faire perdre de leur fini.

M. Pesme expose des portraits sur un fond blanc qui ont un grand charme. Nous ignorons pourquoi on ne s'attache pas en général davantage à ces tirages sur fond blanc, qui, employés avec ménagement et habileté, produisent de très-gracieux effets.

Les portraits de M. Frank sont convenables, mais à allure bourgeoise et manquant des qualités artistiques.

Un des pères de la photographie sur papier, M. Le Blanc, a exposé un portrait d'une grande beauté. Un cadre de M. Édouard Guatel doit être aussi mentionné avec éloge.

Une curieuse collection de portraits est celle de M. Varnod, du Havre, à qui l'on doit de magnifiques marines. Une dimension tout à fait inusitée est ce qui frappe le plus dans les portraits de M. Varnod comme dans ceux de M. Disdéri; il est remarquable qu'un objectif puisse donner une image si grandement amplifiée en lui conservant sa netteté. Au point de vue du procédé, les portraits de M. Varnod sont dignes de la plus flatteuse mention; l'exécution photographique ne peut

aller au delà. Mais, sous le rapport artistique, pour la pose, l'intelligence et le sentiment, ils laissent beaucoup à désirer. La pose de tous ces portraits est si gauche, si indécise, que l'on se dit en les voyant : « L'auteur ne sait pas dessiner. » L'observation peut paraître singulière, puisque c'est l'objectif qui dessine et non l'auteur. Elle n'est pourtant que juste, ce qui peut donner une preuve nouvelle de la vérité que nous nous efforçons de mettre en lumière dans la série de ces études, c'est-à-dire, le rôle considérable et capital du sentiment artistique dans l'art de la photographie.

Il y aurait peu d'intérêt à examiner ici les œuvres d'un assez grand nombre d'autres portraitistes français dont le jury a cru pouvoir admettre les œuvres, et qui ne sortent pas de la banalité de ce genre; nous passons donc aux exposants étrangers.

C'est un photographiste prussien, M. Séverin, de Dusseldorf, qui tient évidemment la palme parmi les portraitistes étrangers. Il pour-

rait même songer à la disputer aux plus habiles des opérateurs dont nous avons cité les noms en commençant. Il y a en effet deux mérites frappants dans les portraits de M. Séverin : une grande dimension et un fini remarquable. N'était un peu de gaucherie dans la pose et l'allure, un peu de lourdeur qui tient à l'art germanique, les portraits de M. Séverin occuperaient le premier rang à l'exposition. Mais pour les qualités artistiques, la grâce et la vérité de la pose, nos photographistes parisiens, MM. Adam Salomon, Le Gray et Nadar, laissent bien loin leur rival d'outre-Rhin.

Dans l'art allemand, on peut encore signaler les portraits de M. Schæffer, de Francfort-sur-le-Mein, dont quelques-uns sont magnifiques, mais qui accusent par trop la préoccupation de plaire; ce sont de véritables vignettes allemandes, où la recherche du joli est poussée à l'excès.

A l'exception de MM. Maull et Polyblank, de Londres, qui exposent des œuvres excellentes et achevées, les opérateurs anglais sont très-médiocres dans les portraits. Ceux de M. Clau-

det, de Londres, d'une assez grande dimension, n'ont rien d'heureux, et nous n'aimons guère sa *Partie d'échecs*, qui a fait pourtant beaucoup de bruit en Angleterre, où elle a été reproduite par tous les recueils illustrés.

On voit à l'exposition différents spécimens d'un genre propre à l'Angleterre, où il est extrêmement en faveur : ce sont de petites compositions, des scènes de sentiment dans le goût de la peinture anglaise. Le *Secret*, l'*Effroi*, la *Mourante*, toutes ces scènes d'expression peuvent plaire aux amateurs britanniques, mais elles ne vont guère à notre adresse, et les photographistes français ont toujours échoué en abordant ce genre, qui sort trop manifestement du domaine naturel et des ressources pratiques de leur art. Faire poser sept à huit personnes dont les physionomies expriment chacune un sentiment, c'est une entreprise puérile et d'un succès impossible.

Les portraits de M. Vuagnat, de Genève, ceux de M. Wegner, d'Amsterdam, sont encore à citer. Les positifs de M. Wegner sont trop noirs, mais leur composition est d'une grande beauté.

En terminant cette énumération, il est impossible de ne pas mentionner les épreuves envoyées par un peintre de Bucharest, M. Szhattmari, qui a composé une série d'études sur les habitants des provinces danubiennes. Le procédé suivi pour obtenir ces épreuves est fort mauvais en lui-même : c'est le procédé sur *toile cirée*, qui donne des tons d'un noir repoussant et uniforme. Mais peut-être convenait-il aux scènes choisies par le peintre de Bucharest, qui a produit sur la toile cirée des oppositions de teintes d'un puissant effet.

Pour résumer l'impression générale que donne l'examen des portraits photographiques réunis au Palais de l'industrie, nous dirons que cette branche importante d'un art nouveau est en très-grande voie de progrès. Si l'on compare le portrait photographique actuel à ce qu'il était il y a cinq ou six ans, on trouvera vraiment extraordinaires les perfectionnements qu'il a reçus depuis cette époque. Encore quelques efforts, encore quelques progrès, et il n'y

aura plus vraiment grand motif à préférer un portrait au crayon ou à l'huile à un portrait photographique. Certes, une œuvre signée de MM. Flandrin, Hébert, Ricard, de Mme O'Connell, etc., seront toujours au-dessus de toute espèce de comparaison. Mais comme tout le monde ne peut prétendre aux œuvres élevées d'un grand artiste, on est souvent contraint de s'adresser aux peintres de troisième ou quatrième ordre, et d'accepter, bon gré mal gré, un coloris faux et une ressemblance douteuse; sans parler des amours-propres des peintres de ce dernier ordre, amours-propres d'autant plus féroces qu'ils ont moins de talent.

Abordant maintenant la partie de l'exposition qui se rapporte aux monuments, nous nous trouvons en présence du genre qui constitue le triomphe incontesté de la photographie. C'est par la reproduction des monuments que cet art, encore à ses débuts, donna les premières preuves de sa puissance. La photographie monumentale s'est rapidement élevée

à un degré de véritable perfection, et elle a atteint aujourd'hui les limites du possible. On pourra sans doute perfectionner les moyens de tirage des épreuves, le rendre plus économique et plus expéditif, mais on ne pourra dépasser les résultats et les effets que donne aujourd'hui la photographie monumentale.

Cette partie de l'art photographique était représentée à l'exposition de 1859 par des envois d'artistes connus depuis longtemps du public : tout le monde a nommé MM. Baldus, Le Gray et Bisson frères.

C'est sans doute par une sorte de coquetterie de maître que M. Baldus n'avait envoyé qu'une seule page à l'exposition ; il est vrai que cette page résume toutes les qualités de cet éminent artiste. Dans sa *Porte de la Bibliothèque du vieux Louvre*, on retrouve cette puissance de touche, cette vigueur, cette perfection de détails, cette harmonie d'ensemble qui distinguent les œuvres de M. Baldus. Ce n'est pas seulement, en effet, à l'exposition de 1859 que l'on a pu admirer ses productions ; les photographies monumentales de M. Baldus, dont la fécondité

est prodigieuse, sont répandues dans toute l'Europe, et elles lui ont donné partout, dans ce genre spécial, une prééminence incontestée.

A côté de leur *Porte de l'ancienne Bibliothèque du Louvre*, page magnifique que tout le monde connaît, MM. Bisson frères ont exposé un coin du *Cloître de Saint-Trophime, à Arles*, et la perspective d'une des galeries intérieures du *Cloître de Moissat*. Pour la vigueur des effets de perspective et de relief, pour le fini des détails, pour la transparence des ombres, ces deux épreuves, la première surtout, sont véritablement sans rivales. Le tirage de MM. Bisson frères est souvent fort beau, mais trop souvent aussi on y remarque de l'inégalité.

Quelques reproductions monumentales de M. Le Gray peuvent prendre place à côté des plus belles épreuves que l'on connaisse en ce genre. Tel est surtout le *Portail de Saint-Germain l'Auxerrois*. Cela est net, délicat et merveilleusement traité, cela tourne d'une manière saisissante; la profondeur, la variété des tons, la ténuité des ombres, rien ne manque à cette page originale.

Une vue de la *Cathédrale de Strasbourg*, par M. Winther, photographiste de l'Alsace, est remarquable au point de vue de l'exécution et du procédé, mais l'effet artistique n'y est pas atteint.

L'un des plus précieux résultats pratiques de la découverte de la photographie a été de vulgariser promptement la connaissance de tous les monuments des divers pays. Les procédés pratiques de la photographie sur papier étaient à peine connus, qu'une phalange d'opérateurs s'élançaient, l'objectif en main, dans toutes les directions, pour nous rapporter les vues des monuments, des édifices, des ruines prises sur toutes les terres du monde connu. De là est résultée une série de collections qui, sous le titre de *Voyages photographiques*, nous offrent les spécimens authentiques des monuments anciens et modernes épars sur tous les points du globe. On peut ainsi, sans se déplacer, sans quitter le coin de son feu, jouir de spectacles ou se livrer à des études qui avaient été jusqu'ici le privilége exclusif de

quelques heureux voyageurs : c'est le monde dans un portefeuille, c'est le spectacle dans un fauteuil, selon l'expression d'Alfred de Musset. On voit à l'exposition un grand nombre de ces *Voyages photographiques*, et ce n'est pas là le moindre attrait de cette curieuse galerie.

Est-il rien de plus intéressant, par exemple, que le *Voyage en Égypte* de M. Campigneulles, qui, dans une série de plus de quarante vues, nous offre les spécimens des principaux monuments de l'Égypte ancienne et moderne, et ceux de la Syrie, les ruines de Thèbes, les mosquées modernes de la Nubie, les vues de Memphis, les mosquées du Caire, de Damas, du Sinaï, le temple de Dendérah, les tombeaux des califes, etc.; en un mot, qui déroule sous nos yeux l'Égypte et la Syrie dans leurs débris antiques, comme dans les plus curieux monuments de l'époque présente?

Le *Voyage à Jérusalem*, de M. Graham, éveille le même genre d'intérêt. M. Graham est un artiste anglais qui, désireux de composer une collection photographique des *terres bibliques*, est allé se fixer à Jérusalem pour se livrer à

loisir et en toute sécurité à la poursuite de son œuvre. Son *Voyage aux terres bibliques* se compose d'environ cinquante vues, plus intéressantes, il faut le dire, par les lieux reproduits que par le mérite de l'exécution. Toutes les localités dont les noms se rattachent au souvenir de l'histoire sainte, et tous les monuments de la Jérusalem actuelle, sont réunis dans cette curieuse collection. Les simples légendes qui accompagnent ces vues ne parlent-elles pas d'ailleurs suffisamment à notre âme? « *Vue de l'emplacement du temple prise de la montagne des Oliviers, où Notre-Seigneur, étant arrivé près de Jérusalem, regarda la ville et pleura.* » Plus loin : « *Côté méridional des mosquées d'Elkara et d'Omar ; au bas on voit les anciennes pierres des fondements du temple.* » Plus loin encore : « *la montagne de Moria avec les mosquées, la vallée de Syropaon,* » et, ajoute la légende, « *le consulat autrichien!* »

Le *Voyage en Grèce*, de M. Eugène Piot, se compose d'une série de monuments anciens d'Athènes, de Ségeste, d'Agrigente ; quelques vues prises en Italie, à Bénévent, au mont

Cassin, etc., complètent cette intéressante collection. Obtenues au moyen d'un tirage particulier, les épreuves positives de la collection Piot sont d'un ton de sépia très-solide, et cette fixité est précieuse quand on songe à l'altérabilité de beaucoup d'épreuves photographiques ; mais ce ton est d'un mauvais effet artistique et aucun amateur ne le trouvera de son goût.

Un *Voyage en Espagne*, de M. Clifford, de Madrid, offre quelques belles pages, entre autres sa *Cascade de San Miguel del Fay*, véritable modèle de fouillis photographique; mais, en général, le tirage des épreuves positives de M. Clifford est défectueux, et le ton roussâtre de ses épreuves est déplaisant.

M. Tuccioni, photographiste romain, a envoyé à notre exposition des vues prises sur une très-grande dimension, des monuments antiques de la ville éternelle : un splendide *Colisée*, l'*Arc de Constantin*, le *Forum*, la *Statue de Laocoon*, sont de magnifiques pages qui arrêtent sur le coup le spectateur et le jettent dans un monde de rêveries. Quel trésor inestimable pour l'artiste, pour l'archéologue, pour

le philosophe, que les images de ces monuments immortels dont chaque pierre a son histoire, et qu'un art merveilleux nous apporte avec la plus scrupuleuse fidélité, avec une telle perfection de détails que l'on peut, la loupe à la main, les déchiffrer comme si l'on étudiait sur les lieux le monument lui-même. Et ne peut-on se dispenser d'entreprendre le voyage d'Italie quand on a sous les yeux le reflet authentique de ces grands débris?

On examinera aussi avec intérêt différentes vues de Venise exposées par M. Naya. Comme nous l'avons déjà dit, il y a dans les épreuves de l'artiste vénitien des effets extraordinaires pour les blancs. Nous ne connaissons point le procédé spécial employé par cet opérateur, mais il arrive à des résultats bien singuliers et que nul n'aurait voulu hasarder.

Nous ne saurions passer sous silence une *Vue panoramique de Venise*, due à un photographiste de Padoue, M. Sinigaglia. Cette épreuve, formée de la réunion de dix morceaux, a près de 4 mètres de long. Le même artiste a exposé une *Vue de Milan*. Ces épreu-

ves, comme tout panorama, n'ont rien d'artistique, mais elles sont traitées avec grand soin.

Un photographiste de Dornach (Haut-Rhin), M. Braun, dont nous avons déjà parlé, a composé aussi un panorama : celui de Mulhouse. Cette page ne peut prétendre à plus d'effet artistique que les deux précédentes ; mais, dans le genre spécial auquel elle se rattache, on peut la citer comme un modèle.

III

REPRODUCTIONS D'ŒUVRES D'ART
ET D'OBJETS D'HISTOIRE NATURELLE

III.

REPRODUCTIONS D'ŒUVRES D'ART
ET D'OBJETS D'HISTOIRE NATURELLE.

Bien que la photographie ait été créée et mise au monde pour retracer et multiplier tout ce qui est visible à nos yeux, la reproduction des œuvres d'art a présenté longtemps de grandes difficultés. Nous ne parlons ni de la sculpture ni de la gravure, dont la reproduction n'a été qu'un jeu pour la photographie dès l'époque de ses débuts; mais la copie héliographique des tableaux, surtout celle des tableaux anciens, a paru longtemps impossible. Désespérant même d'y parvenir, certains photographistes s'étaient décidés à

opérer comme les graveurs, c'est-à-dire à travailler d'après un dessin très-exact du tableau. C'est ainsi que M. Baldus composa une belle reproduction de la *Sainte Famille*, de Raphaël, et qu'un autre artiste nous donna, par le même procédé, la *Nativité*, d'Esteban Murillo. Mais ce n'était là qu'un à peu près. Dans ces dernières années, grâce à de nouveaux agents photographiques, grâce à des procédés spéciaux d'éclairage, on est parvenu à reproduire les tableaux, quels que soient le nombre et la variété de leurs tons; aujourd'hui, ce genre de reproduction ne présente plus de difficultés que pour les tableaux très-anciens et qui ont fortement poussé au noir.

Le maître en ce genre spécial est assurément M. Bingham, artiste anglais, mais qui réside et travaille à Paris. On voyait dans l'exposition de M. Bingham une grande partie de l'œuvre de Paul Delaroche, plusieurs tableaux d'Ary Scheffer et de M. Meissonnier. La *Rixe*, de M. Meissonnier, est la reproduction la plus fidèle de ce tableau qui ait paru jusqu'à ce jour; elle l'emporte sur la gravure qui en a

été faite; elle est, pour ainsi dire, le tableau même. La plupart des œuvres de M. Meissonnier sont reproduites par M. Bingham avec d'excellentes qualités. Plusieurs reproductions de toiles de Paul Delaroche sont également remarquables. Il faut citer entre autres *Moïse exposé sur le Nil*, que des connaisseurs n'hésitent pas à préférer au tableau. Mais ce qu'offre de plus intéressant l'exposition de M. Bingham, c'est le célèbre *Hémicycle de l'École des Beaux-Arts*, de Paul Delaroche. Tout le monde connaît la magnifique gravure qui a été faite de cette œuvre par un artiste de génie, Henriquel Dupont. Or, si l'on compare cette gravure avec la reproduction photographique du même tableau, due à M. Bingham, l'on demeurera convaincu que ce qui a traduit avec le plus de vérité, tant pour le détail matériel que pour la pensée de l'artiste, l'œuvre de Paul Delaroche, ce n'est point le burin, mais l'objectif. Et quand on y réfléchit, ce résultat s'explique. Plus un graveur a de talent, d'inspiration ou de génie, moins il se montre fidèle dans son imitation du maître, parce

qu'il ajoute involontairement à la pensée de son modèle, parce qu'il l'étend ou la modifie d'après l'impulsion irrésistible de sa pensée propre. Pour graver Raphaël, il faudrait un génie égal au génie de ce maître; encore n'est-il pas bien sûr que cet imitateur sublime d'un peintre sublime n'ajoutât point à son travail des idées de son propre fonds. Quel graveur a surpassé Marc-Antoine Raimondi ? Peut-on dire pourtant que l'œuvre de Raimondi soit l'œuvre de Raphaël, et que le graveur ait rigoureusement reflété la pensée du peintre ? Ces considérations pourront peut-être justifier l'appréciation qui précède et nous excuser de mettre au-dessus de la gravure de Henriquel Dupont la simple reproduction de l'*Hémicycle de l'École des Beaux-Arts* par l'objectif héliographique.

Après M. Bingham, MM. Bisson frères et M. Micheletz tiennent un rang distingué pour la reproduction des œuvres d'art. MM. Bisson n'exposent guère que des gravures, dont la copie est infiniment plus facile que celle des tableaux; mais ils excellent dans ce genre. La

Descente de croix, de Rubens, le *Spasimo*, d'après Raphaël, sont deux superbes pages.

La reproduction de plusieurs gravures de Callot, et celle de différentes gravures modernes, par M. Micheletz, sont extrêmement heureuses pour le ton et pour l'effet; la peinture, la gravure et la sculpture sont reproduites avec le même bonheur par cet artiste.

On doit à M. Jugelet diverses reproductions de tableaux, une *Vue du Havre*, un *Paysage de Bretagne*, qui ont des effets très-heureux.

Des reproductions de dessins à la plume et de dessins en couleur, dus à M. Collard, ne laissent rien à désirer, et montrent avec quelle précision et quel charme la photographie peut rendre le dessin proprement dit.

M. Richebourg, habile et savant opérateur, est en possession d'une véritable renommée pour la reproduction des tableaux modernes. Malheureusement, les épreuves qu'il a exposées sont loin de répondre à son talent : le ton en est pâle et lourd, les positifs semblent passés. Ce défaut est d'autant plus surprenant chez M. Richebourg, que le tirage des épreuves

positives a fait, dans ces dernières années, des progrès immenses, et que c'est même par ce caractère général que brille l'exposition actuelle de photographie.

M. Bilordeaux, qui s'est fait une si grande réputation par son *Calvaire*, une des plus belles, et peut-être la plus belle des reproductions héliographiques, expose quelques reproductions de tableaux qui ont diverses qualités, mais ses reproductions de gravures sont médiocres.

On peut encore citer M. Vaude Green pour ses reproductions de tableaux, qui sont pourtant bien inférieures à tout ce qui précède.

Nous arrivons à une bien importante section du Salon photographique, c'est-à-dire aux spécimens qui représentent différentes collections de grands maîtres reproduites héliographiquement. Puisque la photographie donne le moyen de reproduire tous les tableaux, une des applications les plus utiles de ce genre de travail, c'était de composer, en parcourant les différents musées de l'Europe, des *fac-simile* des

œuvres des grands maîtres pour en former une sorte de collection populaire que chacun pût acquérir. Ce que la gravure n'a jamais pu faire, c'est-à-dire reproduire la série complète des œuvres d'un grand peintre avec des conditions de bon marché pouvant seules assurer le succès de cette entreprise, la photographie devait le tenter. On commence, en effet, à entrer dans cette voie, bien qu'une entreprise commerciale de ce genre présente bien des difficultés et des chances contraires.

M. Fierlants, de Bruxelles, s'est proposé de reproduire héliographiquement les plus célèbres tableaux des maîtres du xve siècle qui enrichissent les églises et les musées de la Belgique. On trouve dans la riche et abondante collection de M. Fierlants plus de soixante épreuves représentant des tableaux de **Hêmling**, **Le Maître**, **van Eyck**, **Hugo van der Goers**, **Mostaert** et **Roger van der Weyden**. La *Châsse de sainte Ursule*, de Eyck, est le morceau le plus saillant de cette collection, qui décèle, par son ensemble, un véritable sentiment artistique et une grande habileté dans le ma-

niement du procédé. M. Fierlants a joint à chaque planche d'ensemble la reproduction en grandeur naturelle des figures les plus intéressantes du tableau, ce qui donne une idée complète de la manière du peintre, et fait de cette collection le plus précieux document pour l'étude des anciens maîtres flamands.

Cette copie héliographique des œuvres de l'art ancien dans les Flandres avait déjà été essayée par un photographiste français, M. le chevalier Dubois de Néhaut, dont les épreuves se voient dans notre Salon photographique. Mais ici l'exécution ne s'est pas montrée à la hauteur du but. Toutes ces épreuves, d'un ton dur, sec et même brûlé, pâlissent singulièrement auprès de la collection bruxelloise.

Un photographiste de Milan, M. Sacchi, est entré avec succès dans la même voie en reproduisant, sur une petite échelle, une suite de fresques et de tableaux de vieux peintres italiens. C'est là un grand service rendu aux arts, car ces fresques, aujourd'hui dans le plus triste état, sont bien près de disparaître. Le *Mariage de la sainte Vierge*, d'après Raphaël, qui se

trouve dans le Musée de Milan, et différentes fresques par Bernardino Luini, composent l'exposition de M. Sacchi. Malheureusement, les fresques originales sont dans un déplorable état et l'artiste n'a pu parvenir à empêcher l'inexorable objectif de retracer avec la même précision les plus petits accidents de la dégradation du mur et les traits les plus exquis de la peinture. On doit néanmoins savoir gré à M. Sacchi d'avoir entrepris cette tâche intéressante et difficile.

Mais l'œuvre capitale dans ce genre de reproduction, ou pour mieux dire, celle qui domine toute l'exposition photographique de 1859, c'est la reproduction des cartons de Raphaël qui sont conservés à Hampton-Court. Publiée par deux photographistes de Londres, MM. Caldesi et Montechi, sous le patronage du prince Albert, cette magnifique collection a produit en Angleterre une grande sensation. Les spécimens que MM. Caldesi et Montechi ont envoyés de Londres à notre exposition, y ont excité les mêmes sentiments d'admiration enthousiaste. Combien n'a-t-on pas vu d'artistes,

peintres ou dessinateurs, passer des heures entières en contemplation devant ce reflet authentique et fidèle de l'œuvre du maître des maîtres ! Raphaël semble revivre là tout entier, et ceux à qui il n'a pas été donné d'admirer à Hampton-Court ces merveilles de dessin, ont pu, pour la première fois, en jouir et les comprendre. Plusieurs de ces reproductions sont de la grandeur des originaux, d'autres sont d'un format réduit. Au point de vue photographique, leur exécution est irréprochable. La *Pêche miraculeuse*, *Élymas le sorcier frappé de cécité*, *Paul prêchant à Athènes*, la *Mort d'Ananias*, tous ces dessins, qui doivent être pour l'artiste un sujet perpétuel d'étude, sont reproduits dans cette collection avec toutes les qualités que l'héliographie réclame. Quels précieux services cette publication va rendre aux dessinateurs et aux peintres ! Ces œuvres que l'on ne connaissait que par des gravures plus ou moins fidèles, ces originaux que quelques privilégiés avaient seuls le droit de contempler, il sera maintenant permis à tout artiste de se les procurer pour un prix modique, de les

conserver constamment sous sa main et sous ses yeux. Cette réunion des plus beaux dessins qni soient au monde, ainsi popularisée, est un des plus beaux résultats dont puisse se glorifier la photographie. Si longtemps et si injustement attaquée au nom des beaux-arts, elle répond noblement à ces attaques en enrichissant les arts eux-mêmes d'un tribut inappréciable, qu'elle était seule en mesure de fournir. Félicitons MM. Caldesi et Montechi et de cette pensée et de son exécution savante, en exprimant le vœu qu'ils persévèrent dans cette entreprise. L'Angleterre a recueilli avec reconnaissance une œuvre de propagande artistique prise à sa source la plus pure et la plus élevée : la France, nous en sommes sûr, lui réserve le même accueil.

Pour terminer l'examen des œuvres de photographie reproduisant des objets d'art, nous citerons le travail éminemment curieux d'un savant russe, M. de Sévastianoff, qui a reproduit le *fac-simile* complet du manuscrit de la *géographie de Ptolémée*. C'est un manuscrit grec du XIV^e siècle, composé de 112 pages

avec un grand nombre de cartes de géographie, coloriées dans le style naïf de cette époque primitive. Pour doter la science de cet ouvrage, d'une grande valeur historique, et dont le seul exemplaire connu se trouvait dans un couvent du mont Athos, M. de Sévastianoff est allé s'enfermer des années entières dans ce pays reculé, et il est parvenu, à force d'art et de patience, à obtenir le *fac-simile* héliographique des 112 pages du manuscrit et des nombreuses cartes qui l'accompagnent, qu'il a ensuite revêtues de teintes coloriées conformément au modèle.

Il n'est pas sans intérêt de dire comment ont été obtenus les clichés qui devaient servir au tirage de tous ces positifs. Comme plus de cent clichés de verre auraient été bien difficiles à conserver et même à se procurer en ces lointaines régions, M. de Sévastianoff a trouvé le moyen d'exécuter tous ses clichés positifs avec sept à huit lames de verre seulement. Après avoir obtenu sur le verre la couche de collodion formant l'épreuve négative, il détachait cette couche du verre et la transportait sur le

papier pour obtenir un cliché négatif sur papier. M. de Sévastianoff a pu, de cette manière, reproduire tout le manuscrit avec les huit ou dix lames de verre dont il pouvait disposer.

Ainsi, grâce au dévouement et à la patience de ce savant russe, nos bibliothèques pourront posséder une copie fidèle d'un manuscrit unique au monde et du plus grand prix pour la science. Il est évident que ce qui a été fait par M. de Sévastianoff pour le manuscrit de la *Géographie de Ptolémée* pourra se répéter pour un grand nombre d'autres manuscrits rares et tout aussi précieux. Quelle belle et utile application de la photographie ! Avec de tels moyens, la science ne peut plus périr, et l'on peut désormais défier **un moderne Omar de** renouveler, dans ses **désastreuses conséquences,** l'incendie de la bibliothèque d'Alexandrie.

Nous terminerons **cette revue en parlant** des reproductions d'objets d'histoire naturelle

obtenus par les procédés héliographiques. Nous n'aurons pas beaucoup à nous étendre ici, car l'exposition de 1859 n'a pas témoigné de progrès bien notables dans cette application de l'art de Daguerre aux études scientifiques.

Ce que le Salon photographique nous offre de plus important en ce genre, c'est une série de pièces d'anatomie microscopiques vues sous l'eau ou à sec, et qui ont été obtenues par M. Bertsch : ce sont les images de corps ou des détails d'organisation, non perceptibles à la vue simple, et que le microscope solaire a amplifié six à huit cents fois. Ces images étant reçues sur une plaque sensible, l'héliographie reproduit et conserve indéfiniment leur empreinte. M. Bertsch est le créateur de cette branche particulière de la photographie qui a déjà été utile à la science, car on ne pourrait, par aucun autre moyen de reproduction, fixer avec autant de fidélité ces fugitives images. Les épreuves exposées par M. Bertsch, représentent divers globules microscopiques qui flottent dans les liquides animaux, les

détails de la contexture intime des os ou d'autres tissus organiques, différentes particularités intéressantes de l'organisation des insectes et des plantes, etc. On remarque dans les épreuves de M. Bertsch un progrès notable dans la précision du dessin, mais particulièrement dans la dimension des objets reproduits. Il y a un grand mérite à étaler ainsi une image sur une surface comparativement immense sans lui faire perdre de son intensité lumineuse et sans compromettre, par conséquent, sa reproduction par l'agent héliographique.

M. Bertsch, le créateur et le maître dans cette branche nouvelle de la photographie, n'a pas encore trouvé beaucoup d'imitateurs ou de concurrents. L'exposition nous présente cependant plusieurs spécimens microscopiques d'objets d'histoire naturelle dus à M. Nachet, opticien, qui suit avec succès la même voie.

Un photographiste russe, M. de Sboromirsky, a exposé une épreuve représentant les détails anatomiques de la moelle épinière et du

cerveau d'après de nouvelles recherches concernant la structure intime de ces organes. Cette épreuve aurait de l'intérêt si, au lieu d'être prise sur un dessin, elle était relevée sur la nature même. Voilà bien longtemps, en effet, que l'on s'efforce inutilement d'appliquer l'héliographie à la reproduction des formes et des particularités anatomiques. On ne voit pas, *a priori*, que ce genre de reproduction doive s'environner de difficultés insurmontables; cependant personne n'a encore réussi dans cette tâche. Combien, néanmoins, ne serait-il pas utile de pouvoir obtenir directement, avec les os, les muscles, les nerfs, etc., des images photographiques qui remplaceraient ces planches d'anatomie que la lithographie ou la gravure ne donnent aujourd'hui qu'à grands frais et avec une douteuse fidélité!

L'opacité des tissus, tel est l'obstacle qui a empêché jusqu'ici de reproduire héliographiquement les particularités de l'organisation anatomique chez les animaux et les plantes. Cette difficulté ne nous semble pas néanmoins

de nature à décourager entièrement les expérimentateurs, car elle a été merveilleusement résolue dans un cas qui peut être considéré comme analogue, c'est-à-dire pour la reproduction les fleurs et des plantes vivantes. Pendant bien longtemps on a désespéré de fixer sur le papier photographique les divers organes des végétaux et surtout les fleurs. Le problème a fini pourtant par être résolu, et en 1855, à l'exposition de photographie, ce que l'on admirait le plus parmi les nouveautés de cet art, c'était une série d'épreuves représentant des fleurs de grandeur naturelle. Elles étaient exposées par M. Braun, de Dornach (Haut-Rhin). Nous retrouvons le même artiste dans le salon de photographie de 1859, nous présentant des épreuves de fleurs et de fruits. M. Braun est évidemment en progrès dans ce genre original de reproduction. A ses formes extérieures et à son allure générale, à la vie qui semble l'animer encore, on reconnaît et on nomme à l'instant la fleur ou la plante saisie par l'objectif.

Dans cette application intéressante et nou-

velle de l'héliographie, nous ne devons pas oublier M. Jeanrenaud, qui, marchant sur les traces de M. Braun, a exposé trois études de fleurs d'après nature. M. Jeanrenaud a aussi exécuté quatre études d'animaux; mais il a été moins heureux dans cette dernière tentative, dans laquelle personne, d'ailleurs, n'a encore réussi. On peut dire en effet que la reproduction fidèle, et en même temps artistique, des animaux, est encore aujourd'hui l'un des *desiderata* de l'héliographie.

Nous ne terminerons pas sans signaler deux dessins photographiques de *nature morte*, dus à Mme Lafont, et représentant deux *Groupes de cailles et perdreaux* d'après nature. C'est un morceau irréprochable et d'un effet artistique achevé. Il faut être bien sûr de son origine pour ne pas y voir la simple reproduction d'un tableau de M. Philippe Rousseau. Entre ce groupe, tiré directement de la nature par l'objectif photographique, et un groupe analogue, dû au pinceau de M. Philippe Rousseau, il serait difficile de décider lequel est le plus vrai, le plus adroitement rendu. Ce qui prouve tout

à la fois que la photographie est une grande chose, et que M. Philippe Rousseau est un grand peintre.

IV

LES INNOVATIONS PHOTOGRAPHIQUES

IV.

LES INNOVATIONS PHOTOGRAPHIQUES.

Pour terminer la revue de l'exposition de photographie, il nous reste à donner la liste des innovations ou des procédés peu connus dont les produits y figurent. Aux yeux des personnes qui s'adonnent à la photographie, c'est là la section la plus importante de la collection que nous venons d'examiner. Pour rendre cette étude complète et véritablement utile aux opérateurs, il faudrait pouvoir exposer les détails pratiques de ces différents procédés ou méthodes. Mais ces descriptions techniques nous forceraient à étendre beaucoup

trop cette revue. Nous nous contenterons d'énumérer brièvement les nouveautés qui se sont produites dans le Salon photographique de 1859, sans entrer dans la description des procédés opératoires qui s'y rattachent. Il faut dire, d'ailleurs, que les auteurs de ces méthodes nouvelles ne disent guère leur secret qu'à moitié, ce qui rendrait trop incertains les renseignements que nous pourrions donner ici.

Gravure photographique.

La photographie aura touché ses colonnes d'Hercule lorsqu'elle aura trouvé le moyen de transporter ses négatifs sur cuivre ou sur acier, de manière à permettre de faire mécaniquement le tirage des épreuves positives sur papier, comme on le fait pour la lithographie et la gravure. Il y a dix ans que les efforts les plus intelligents sont faits dans cette direction, et ils ont déjà abouti à de beaux résultats : on connaît des gravures

obtenues par la seule action des agents photographiques, et qui sont de véritables merveilles. Comment se fait-il que tous ces travaux soient restés jusqu'ici stériles ? comment les procédés de gravure photographique qui sont entre les mains de quelques artistes, n'ont-ils pas encore conduit à révolutionner le mode actuel du tirage héliographique ? C'est là ce que nous ignorons. Peut-être le prix fondé par la générosité de M. le duc de Luynes pour l'*application de la photographie à l'art de la gravure*, prix qui sera prochainement décerné, viendra-t-il éclaircir le mystère de cette question et nous fournir des lumières sur l'avenir de cette branche essentielle de la photographie. En attendant, nous en sommes toujours, en ce qui concerne la gravure photographique, aux résultats connus depuis quelques années, et l'exposition de 1859 ne nous a révélé rien de saillant sous ce rapport. Ce sont toujours les magnifiques aciers de M. Charles Nègre, les gravures photographiques de M. Riffault, retouchées au burin, les litho-photographies, c'est-à-dire les dessins obtenus sur pierre au

moyen de la photographie, grâce au procédé de M. Poitevin, qui, acquis par M. Lemercier, a déjà servi à exécuter les dessins lithographiques d'une publication de M. Gide sur l'archéologie; ce sont, enfin, dans un ordre plus récent, des transports photographiques sur pierre obtenus photographiquement par M. Asser, d'Amsterdam.

Nous ne pouvons donner que des renseignements très-généraux sur les procédés qui servent à obtenir ces différentes applications de la photographie à l'impression des gravures. Les admirables gravures de M. Charles Nègre, celles de M. Riffault, qui ont moins de mérite, puisque la retouche au burin en est la condition indispensable, sont des applications spécialement modifiées par chacun de ces opérateurs, du procédé de Niepce l'ancien, ressuscité et très-habilement mis en œuvre par M. Niepce de Saint-Victor, en 1853; les procédés litho-photographiques en général ont pour base l'emploi de la gélatine et sont l'invention propre de M. Poitevin, qui a tracé, par cette découverte, un

sillon fertile et puissant à la photographie.
Voilà, en ce qui concerne les procédés pratiques servant à obtenir les gravures qui figuraient au Salon de photographie de 1859, voilà, nous le répétons, tout ce qu'on peut dire de positif en attendant l'issue du concours ouvert sous les auspices de M. le duc de Luynes, pour l'impression des épreuves photographiques.

Tirage des positifs; épreuves au charbon.

Nous arrivons à l'innovation capitale du salon photographique : il s'agit d'un procédé tout nouveau pour le tirage des épreuves positives. Personne n'ignore le vice terrible dont sont entachées beaucoup d'épreuves photographiques. Longtemps exposées à la lumière, ou mal défendues contre l'humidité, elles pâlissent, s'altèrent et semblent menacées de disparaître entièrement. Le camp des photographistes s'est ému, à juste titre, d'un danger qui menaçait les bases mêmes de leur art, et

leurs adversaires ont accueilli et relevé avec transport ce grave et visible défaut dans la cuirasse de leur ennemie. Invoquée en toute hâte, la science s'est empressée de répondre à l'appel de la photographie inquiète. La *Société de Photograghie*, association artistique et savante, à laquelle l'histoire de la science rendra un jour un noble hommage, s'est empressée d'ouvrir un concours relatif aux moyens d'assurer la durée indéfinie des épreuves et à la découverte d'un système nouveau et indélébile pour le tirage des positifs. Avec une sagacité remarquable, l'illustre président de cette société, M. Regnault, de l'Institut, montra du doigt aux concurrents la matière à laquelle il fallait s'adresser pour atteindre le but proposé. L'argent métallique qui forme la substance colorée des épreuves photographiques, est sujet à s'altérer chimiquement au contact de l'air, et de là provient la modification que beaucoup d'épreuves photographiques subissent avec le temps. Pour résoudre le problème posé, il faut, dit M. Regnault, dans le programme publié par la *Société de Photographie*,

à l'occasion de ce concours, renoncer à l'emploi de l'argent pour les épreuves positives ; il faut remplacer ce métal par le charbon.

« Le carbone, dit M. Regnault, est de toutes les matières que la chimie nous a fait connaître, la plus fixe et la plus inaltérable.... Il est donc évident que si l'on parvenait à produire les noirs du dessin photographique par le carbone, on aurait pour la conservation des épreuves la même garantie que pour nos livres imprimés, et c'est la plus forte que l'on puisse espérer et désirer. »

Le pressentiment scientifique de M. Regnault s'est pleinement réalisé ; on a réussi à tirer des épreuves positives dans lesquelles le charbon est employé à former les noirs, et qui peuvent braver l'action du temps comme les gravures, les lithographies et les livres imprimés, puisque les traits y sont constitués par la même substance, c'est-à-dire par le charbon.

On voyait à l'exposition de photographie une série d'épreuves positives au charbon présentées par MM. Garnier et Salmon et par M. Char-

les Pouncy, de Londres, qui ont été couronnés tous les deux dans les concours de la *Société de photographie.* Un amateur distingué, M. de Brébisson, avait présenté aussi une série d'épreuves de même genre. Sans valoir, à beaucoup près, les tirages au chlorure d'argent, ces épreuves sont déjà remarquables, et si l'on considère l'époque encore toute récente de la découverte de cette méthode, on y verra le gage certain de son entière réussite dans l'avenir.

Le procédé pratique de ce nouveau mode de tirage constitue une application de la découverte de M. Poitevin que nous avons signalée plus haut comme ayant ouvert un sillon nouveau à la photographie : il consiste essentiellement dans l'emploi de la gélatine impressionnée par la lumière. Au lieu de tirer l'épreuve positive sur du papier enduit de chlorure d'argent, on impressionne à travers le cliché négatif sur du papier recouvert de gélatine. Les parties de la gélatine qui sont touchées par la lumière deviennent insolubles dans l'eau (c'est là le fait découvert par M. Poi-

tevin); si l'on recouvre alors de charbon en poudre, à l'aide d'un tampon contenant du noir de fumée, le papier impressionné par la lumière, et qu'on lave ensuite l'épreuve dans l'eau, la gélatine non impressionnée par les royons lumineux étant soluble dans l'eau, disparaît du papier avec les parcelles de charbon qui la recouvraient : les autres, insolubles dans l'eau, restent attachées au papier avec le charbon qui les recouvre, et ainsi se trouve tracé le dessin qui représente l'épreuve positive.

La théorie aurait peut-être fait prévoir ce curieux et délicat phénomène; mais ce que l'on n'aurait pas annoncé d'avance et ce qui nous a singulièrement surpris, c'est la perfection avec laquelle cette action de la lumière s'exerce dans les demi-teintes, de manière à conserver aux épreuves positives des dégradations et des nuances presque aussi exquises que sur les épreuves tirées au chlorure d'argent. Telle est l'innovation capitale, au point de vue des procédés, qui se remarquait au Salon photographique de 1859.

Photochromie.

M. Testud de Beauregard a fait connaître, en 1855, une méthode qui n'est bien pratiquée que par lui-même, pour appliquer, à l'aide de différents réactifs, certaines couleurs sur les dessins photographiques. On voyait, à l'exposition de 1859, plusieurs spécimens de ce procédé, mais nous serions embarrassé de dire quel est l'avenir qui l'attend.

On peut promettre le succès avec plus de confiance à la méthode récemment découverte par M. Niepce de Saint-Victor, et qui permet de revêtir de teintes différentes, mais uniformes pour la même épreuve, les images photographiques. Ces épreuves, rouges, vertes, bleues, violettes, etc., sont à l'œil d'un joli effet, et l'on pourra dans plusieurs cas en tirer quelque parti. L'urane est l'agent essentiel qui sert pour obtenir ces images colorées.

Puisque nous en sommes à l'urane, disons que M. Niepce de Saint-Victor et quelques

autres opérateurs ont exposé des épreuves photographiques obtenues par l'emploi des sels d'urane, d'après la découverte récente de M. Niepce. Mais ce métal ne paraît offrir aucun avantage particulier qui doive le faire préférer aux sels d'argent ou aux autres agents photographiques, déjà bien nombreux, que l'on connaît, mais que l'on n'a pas cru devoir employer. L'usage pratique des sels d'urane en photographie paraît donc sans avenir.

Émaux photographiques, damasquinure.

C'est par une application de la photochromie qu'un amateur distingué, M. Lafon de Camarsac, obtient sur la porcelaine et les émaux des images qui, exposées à la chaleur du four à porcelaine, se vitrifient à la façon des couleurs émaillées. Le salon de photographie présentait des spécimens curieux de cette petite application de la photochromie. On y voyait aussi un magnifique échantillon de l'art si original qui a été créé par M. Henri Dufresne

et qui consiste à produire, par l'action de la lumière, c'est-à-dire par les procédés de la gravure photographique, les dessins métalliques si riches et si variés qui constituent la *damasquinure*. M. Dufresne reproduit ainsi avec une grande facilité ces merveilles de ciselure et de marqueterie métallique qui forment les ornements *damasquinés* : personne n'avait pu les imiter jusqu'ici avec une telle perfection. Le procédé imaginé par M. Dufresne est une application très-perfectionnée de la méthode originale de Niepce l'ancien, pour la gravure héliographique.

Photographies microscopiques.

Les photographies microscopiques étaient la merveille de l'exposition. Elles attiraient à très juste titre l'attention des visiteurs, car elles donnent la plus prodigieuse idée de la délicatesse des impressions photogéniques, et confondent véritablement l'imagination. Ces photographies sont tout juste de la grosseur d'une

tête d'épingle : c'est un imperceptible fragment de papier collé sur une lame de verre. A l'œil, et quand on les tient à la main, on ne voit qu'un carré de papier avec une tache noire au milieu. Mais si l'on regarde cette tache noire à travers un microscope grossissant deux à trois cents fois, une véritable photographie, très-nette et très-nuancée, apparaît dans l'instrument. L'une de ces photographies microscopiques renferme le texte imprimé de la proclamation de l'Empereur à l'armée d'Italie. Vue à l'œil nu, elle est comme un atome; si on la regarde au microscope on lit : *Soldats! je viens me mettre à votre tête*, etc. Il n'y a pas dans la science beaucoup de prodiges de cette force. M. Wagner, M. Bernard et M. Nachet ont exposé les plus curieuses de ces photographies microscopiques.

En temps de guerre, les généraux pourraient écrire de cette manière leurs ordres et messages secrets. L'envoyé n'aurait aucune peine à cacher cette imperceptible dépêche, que le général qui la recevrait pourrait lire en se pourvoyant d'un microscope. Voilà une ap-

plication de la photographie microscopique à laquelle la guerre a fait songer ; mais ne doutez point, cher lecteur, qu'il n'y en ait de plus utiles et de plus importantes pour le bien de l'humanité.

Photographies nocturnes.

On désigne sous ce nom incorrect, les images photographiques que l'on obtient en remplaçant la lumière du jour par une source de lumière artificielle. Un opérateur de Guernesey, M. Arsène Garnier, expose des photographies obtenues par la lumière électrique. En Angleterre, on est parvenu au même résultat avec le seul secours d'une forte lampe à huile dont les rayons lumineux convergent sur le modèle, grâce à de puissants réflecteurs. Nous avons dit quelques mots de ce système dans notre *Année scientifique* (4ᵉ année). Tout cela est important ; tout cela ajoute aux ressources d'un art déjà bien riche, mais qui ne le sera jamais trop.

Amplification ou réduction par la photographie des cartes géographiques.

M. Bobin, attaché au ministère de la guerre, avait présenté à l'exposition d'intéressants spécimens d'une application de la photographie, qui consiste à reproduire, avec amplification ou réduction à volonté, les cartes de géographie. M. Bobin avait exposé divers fragments d'une carte du département de la Seine. La première épreuve est, par ses dimensions, identique au modèle; la seconde est amplifiée quatre fois en surface; la troisième est amplifiée seize fois; une autre est réduite au quart des dimensions du modèle.

On voyait aussi un autre spécimen curieux de cette nouvelle application de la photographie. A l'époque de la guerre d'Italie, on put se procurer une très-belle carte de la Lombardie dressée avec une rigoureuse précision par l'état-major autrichien. L'exemplaire était unique. MM. Andriveau-Goujon l'ont confiée à

MM. Bisson frères, qui en ont composé une réduction photographique très-remarquable. C'est là une nouvelle et très-utile application de la photographie aux sciences et à l'industrie.

Épreuves stéréoscopiques.

Nous avons remarqué un certain progrès dans l'exécution des épreuves de photographie destinées au stéréoscope. Ces épreuves sont plus harmonieuses, on y remarque moins les effets dits *de neige*. MM. Férier et Couppier sont les auteurs des plus remarquables de ces épreuves. Un *Voyage en Égypte* disposé dans un modèle ingénieux et nouveau de stéréoscope, offre une réunion d'effets vraiment prodigieux au point de vue du relief.

On fait assez rarement en France des portraits héliographiques destinés à être vus au stéréoscope; c'est, au contraire, la grande fureur en Angleterre, et M. Claudet, de Londres, en avait envoyé une série à notre exposition.

Le relief en est des plus vigoureux ; mais leur couleur est dure et choquante. C'est là d'ailleurs un genre qu'il y aurait intérêt à voir se répandre plus qu'il ne l'est encore. Nous sommes convaincu que nos artistes produiraient des portraits stéréoscopiques infiniment plus gracieux que ceux qui nous sont arrivés d'Angleterre, et que nous ne pouvons nous résoudre à trouver supportables.

———

Arrivé au terme de cette revue, il nous paraît utile de résumer brièvement les impressions que laisse l'étude de cette collection intéressante, et de faire ressortir le genre particulier de progrès de l'art photographique dont cette *exhibition* nous a présenté le témoignage matériel.

Le progrès manifeste, essentiel de la photographie dans ces dernières années, réside dans

la direction positivement artistique qu'elle a prise. La vue de tant de spécimens d'une exécution remarquable prouve que désormais, sous le rapport manuel ou du procédé, la photographie n'offre plus de difficultés. Le maniement des appareils et des réactifs est en lui-même si simple et si facile, que tout le monde, pour ainsi dire, y réussit à coup sûr. Il n'est pas plus malaisé d'obtenir une image avec l'objectif photographique que de calquer un dessin contre une vitre. Ainsi le manuel, ou le métier, est devenu éminemment facile; il est à la portée du plus maladroit et du plus mal instruit. De cette banalité, aujourd'hui incontestable, du procédé opératoire, découle une bien précieuse conséquence. Chacun étant devenu également apte à manier l'objectif et à laver une épreuve, il en résulte que ce qui aujourd'hui peut distinguer le photographiste, c'est uniquement sa faculté artistique, c'est le talent qu'il déploie pour composer son tableau, pour grouper ses effets, pour distribuer la lumière, pour développer le modelé, pour contraster les ombres, etc. Le **caractère artistique**

est donc ce qui est le plus à remarquer dès aujourd'hui dans la photographie, et la plupart des spécimens qui étaient réunis dans l'exposition que nous venons de passer en revue, témoignaient suffisamment de ce progrès. C'est un résultat général que l'on est heureux de constater, et que doivent avoir sans cesse présent à l'esprit les personnes, aujourd'hui si nombreuses, qui, par profession ou par goût, s'adonnent à l'art de Daguerre.

Une seconde remarque qui résulte de l'examen attentif de l'exposition que nous venons d'étudier, c'est le perfectionnement vraiment remarquable qu'a reçu le tirage des épreuves positives. Il y a cinq ou six ans, la grande préoccupation, la préoccupation presque exclusive en photographie, c'était l'épreuve négative. Tous les soins, toutes les études avaient pour but d'obtenir de beaux clichés négatifs; c'est à peine si l'on songeait à l'utilité d'un bon tirage des épreuves positives. Ce n'est que récemment que s'est accompli ce perfectionnement si utile, digne couronnement de l'œu-

vre, et il est juste d'en faire honneur à la *Société de Photographie*. Par ses incitations continuelles, par ses exhortations bien inspirées, grâce surtout au concours ouvert par l'intelligente libéralité de M. le duc de Luynes, on a compris toute l'importance de cette dernière partie des opérations photographiques, et l'on a fini par réaliser, dans le tirage des positifs, cet incontestable progrès que l'on a pu constater sur les épreuves qui composaient l'exposition de 1859, et principalement, disons-le ; sur les épreuves des opérateurs français.

La dernière remarque à faire concernant les progrès récents des arts photographiques, c'est cette profusion d'applications nouvelles de la photographie, dont nous avons essayé d'offrir, dans notre dernier chapitre, la liste très-abrégée. Toutes ces méthodes, toutes ces découvertes, qui sont nées d'hier, pour ainsi dire, et dont beaucoup n'existent encore qu'en germe, ouvrent à la photographie tout un monde nouveau. Quelle sera leur influence précise sur l'avenir de cet art ? Nul ne peut le savoir en-

core. Tout au plus peut-être serons-nous appelé à pressentir dans quelques années une partie de ces merveilles.

TABLE DES MATIÈRES.

I. Introduction. 1
II. Portraits et monuments..................... 21
III. Reproduction d'œuvres d'art et d'objets d'histoire naturelle......................... 43
IV. Les innovations photographiques............. 65
 Gravure photographique.................... 66
 Tirage des positifs; épreuves au charbon...... 69
 Photochromie............................. 74
 Émaux photographiques, damasquinure....... 75
 Photographies microscopiques............... 76
 Photographies nocturnes 78

Amplification ou réduction par la photographie des cartes géographiques.................. 79

Épreuves stéréoscopiques.................. 80

FIN DE LA TABLE.

Paris. — Imprimerie de Ch. Lahure et Cie, rue de Fleurus, 9.

www.ingramcontent.com/pod-product-compliance
Lightning Source LLC
Chambersburg PA
CBHW071416220526
45469CB00004B/1301